Krystal Clear Photography

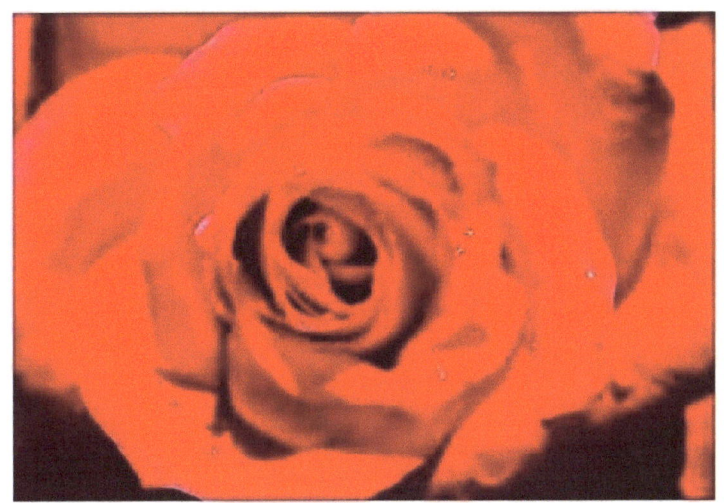

All images by Jessika Hindmarch

All images are copyrighted to Krystal Clear Photography

Krystal Clear Photography Facebook: http://on.fb.me/1HR6pGU

Published by Dalmatian Publication

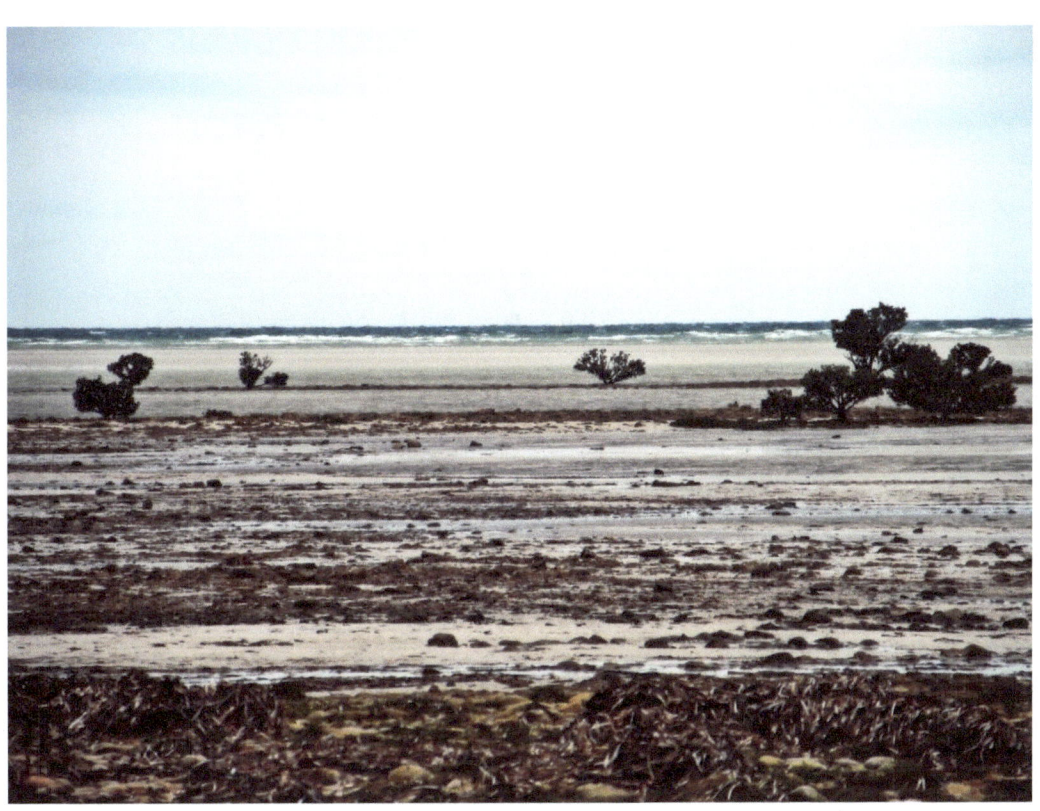

Taken in Whyalla

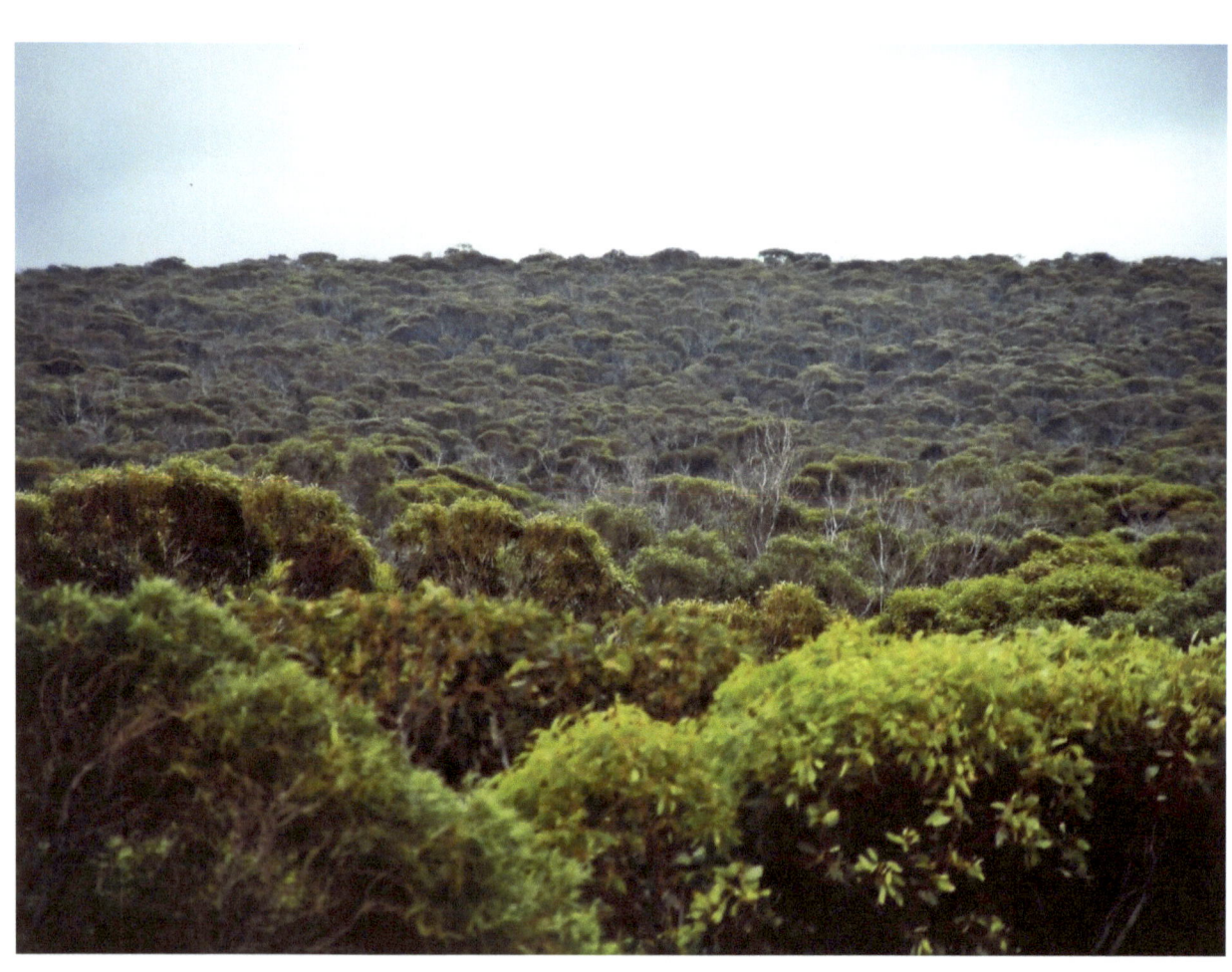

Taken in Whyalla

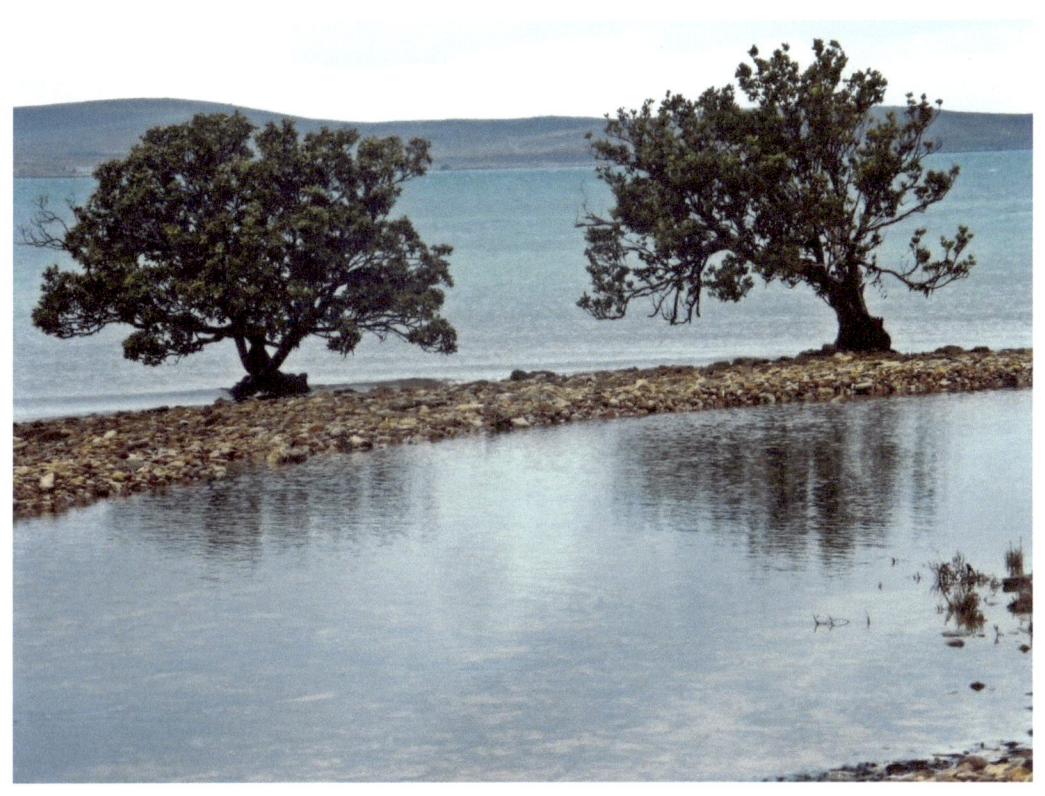

Taken in Whyalla

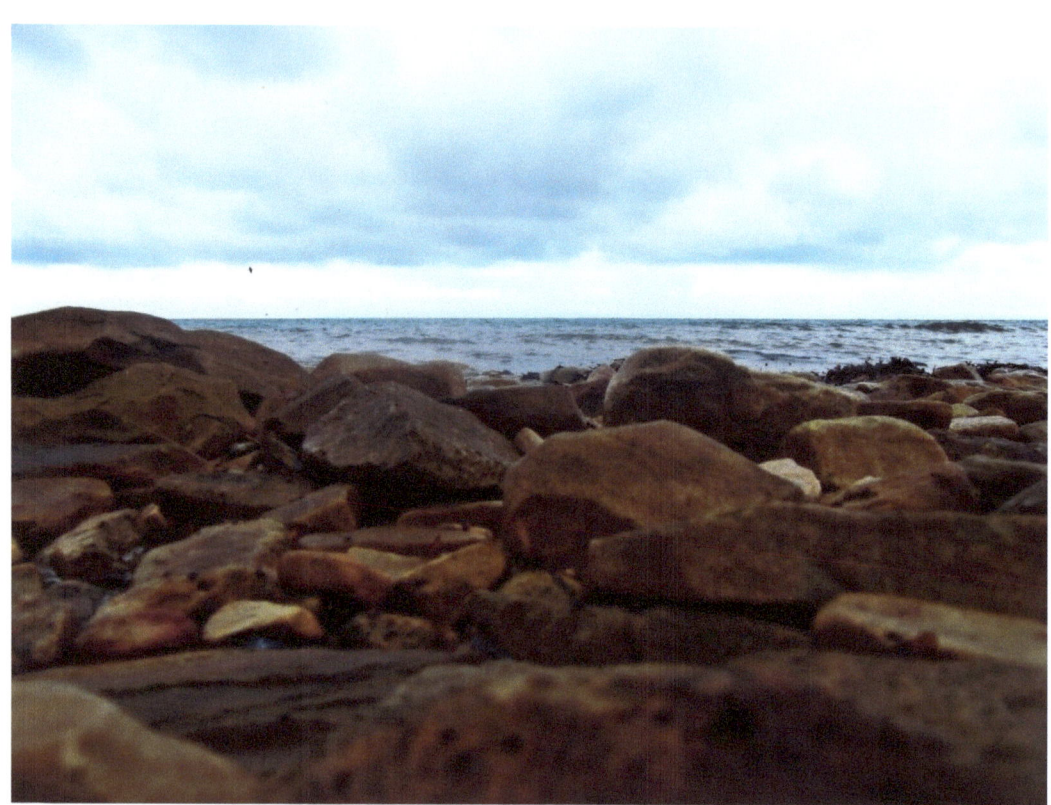

Taken in Whyalla

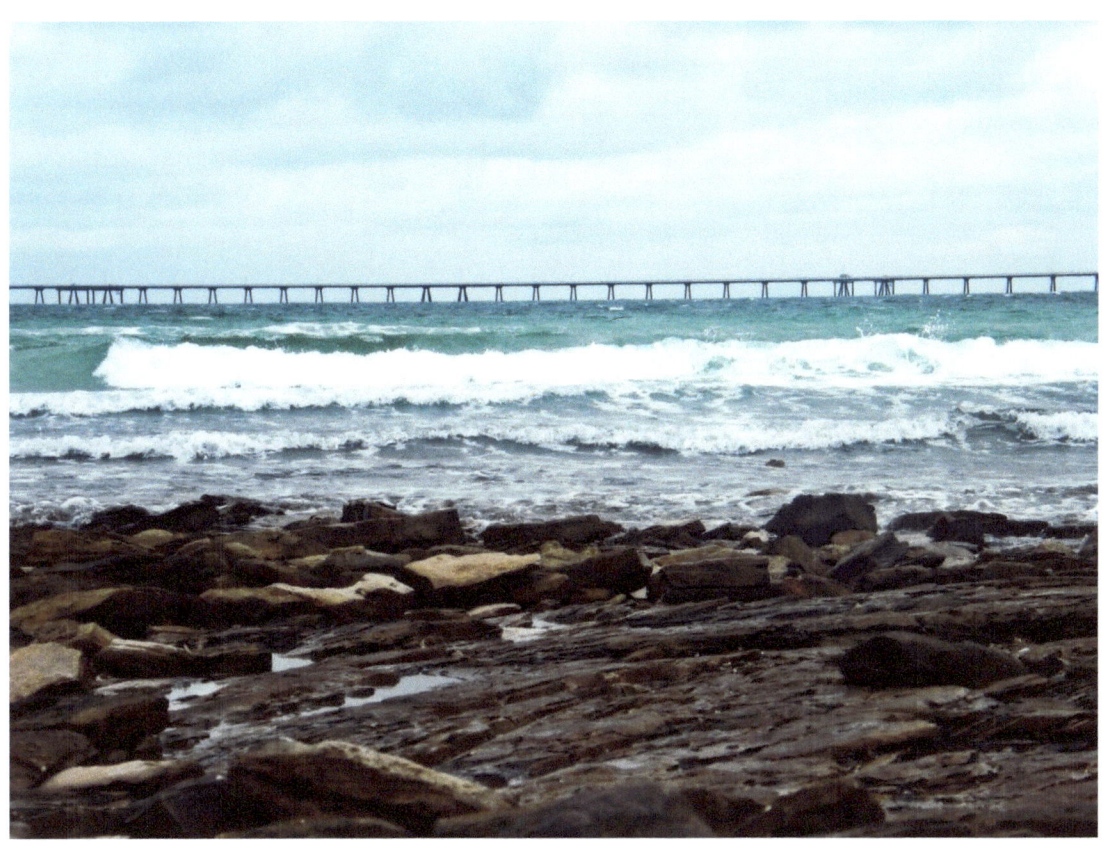

Taken in Whyalla

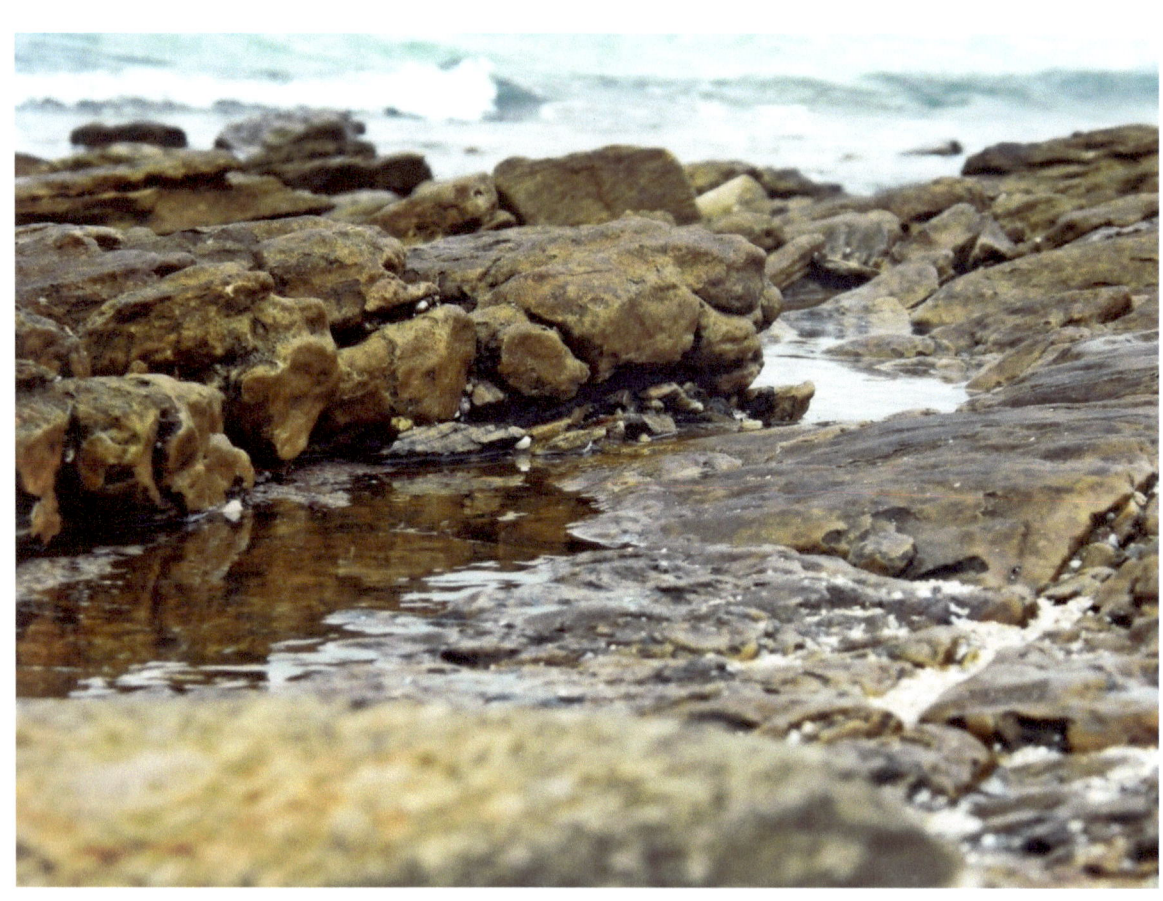

Taken in Whyalla

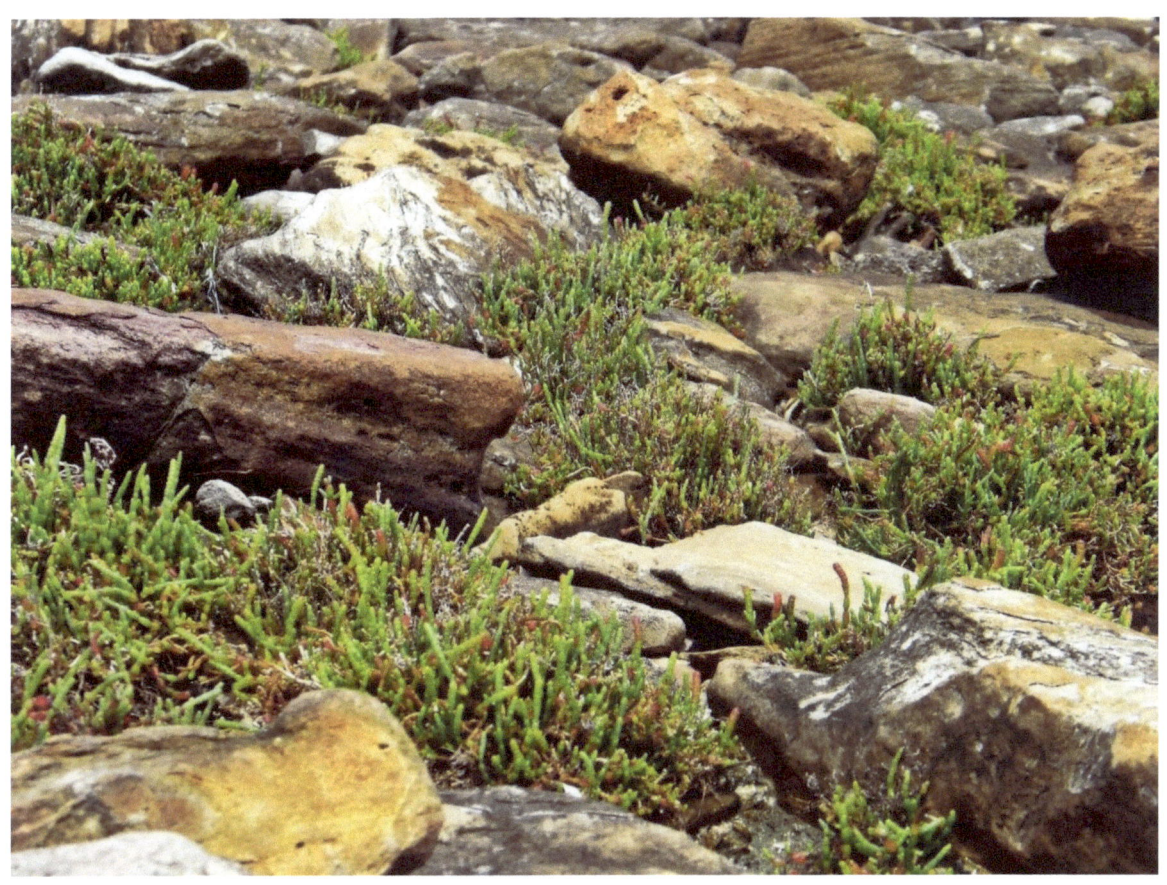

Taken in Whyalla

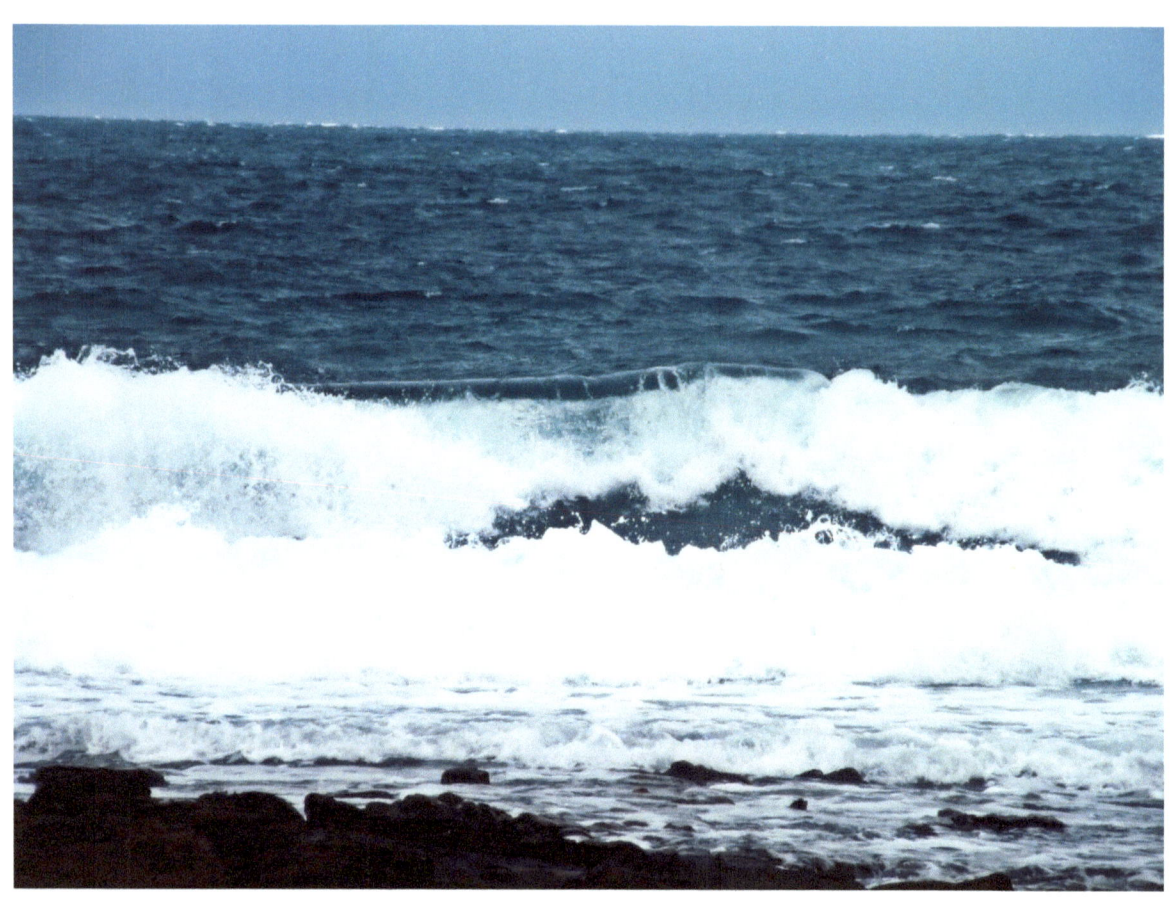

Taken in Whyalla

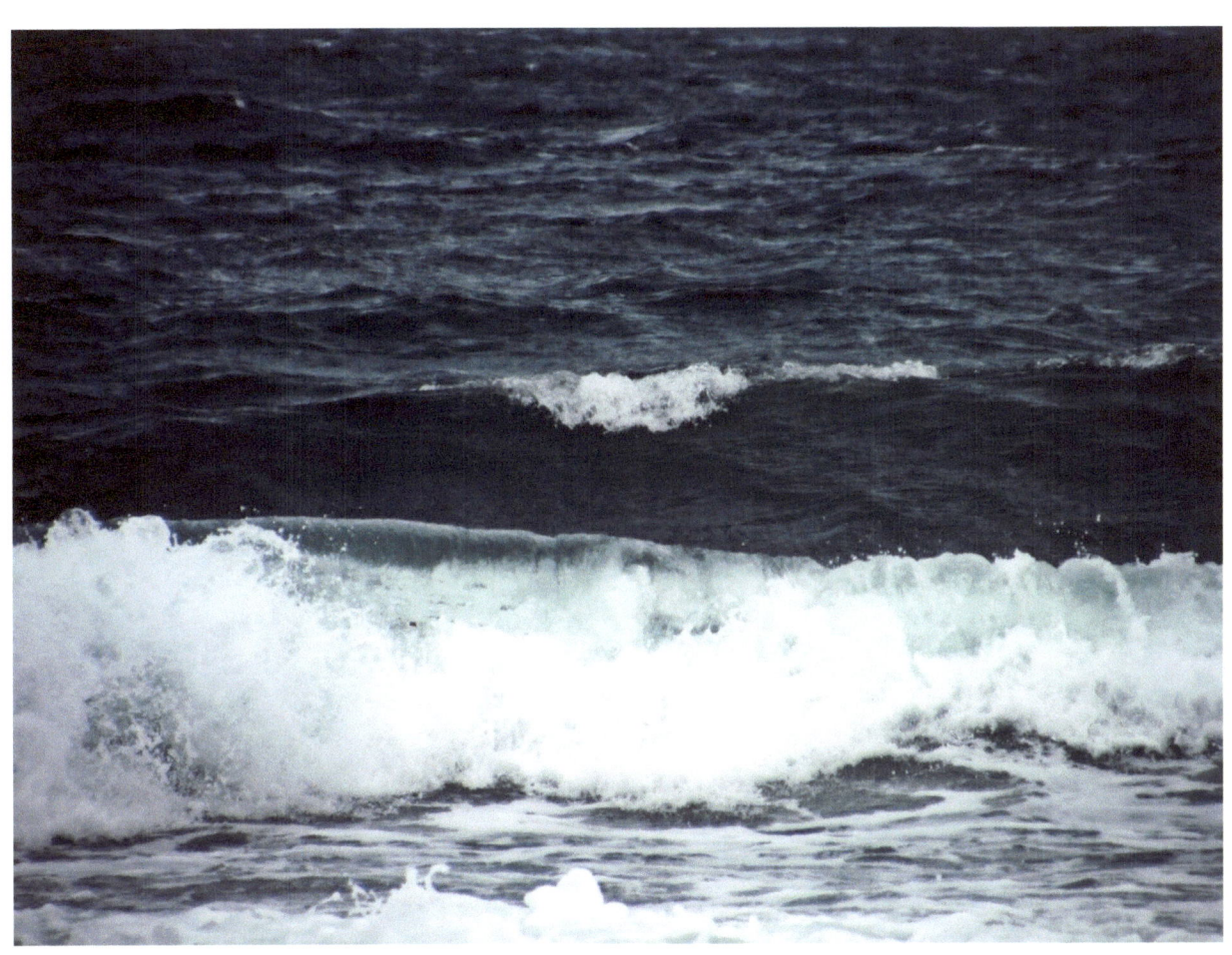

Taken in Whyalla

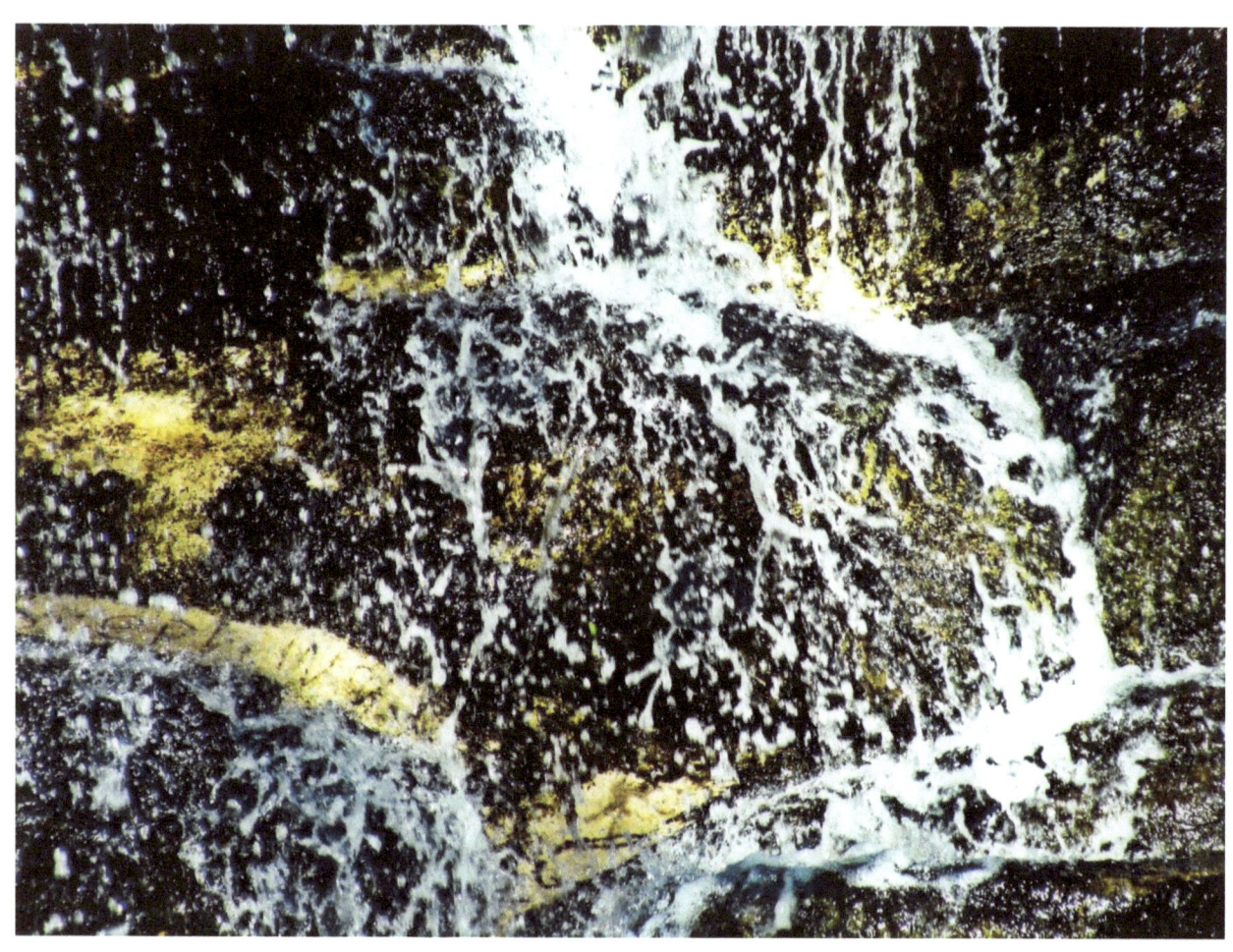

Taken in Adelaide

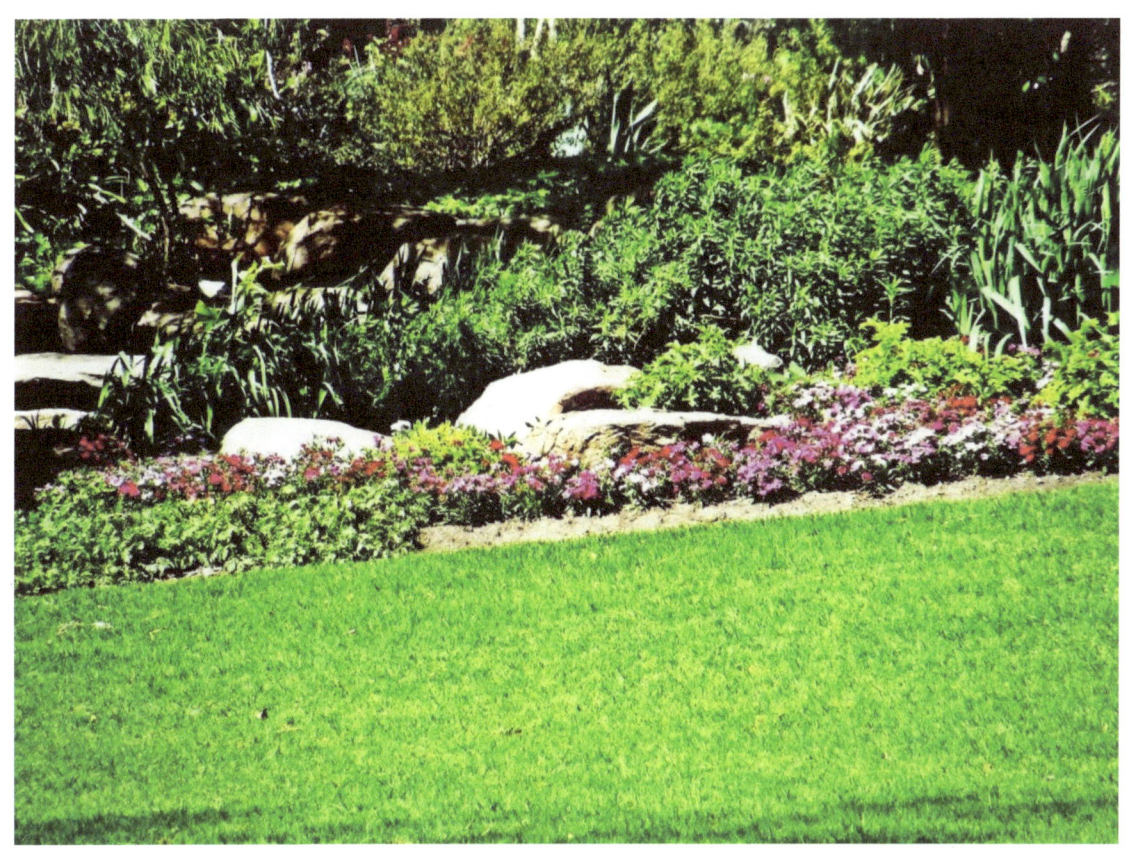

Taken in Adelaide

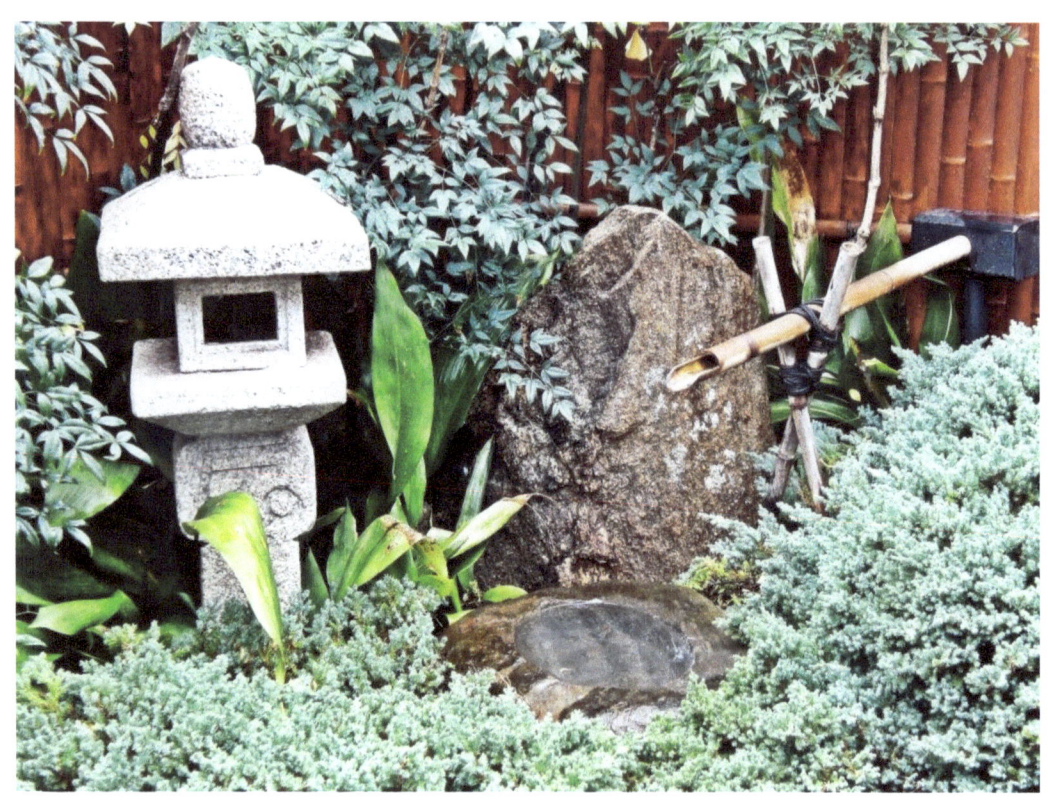
Taken in Adelaide

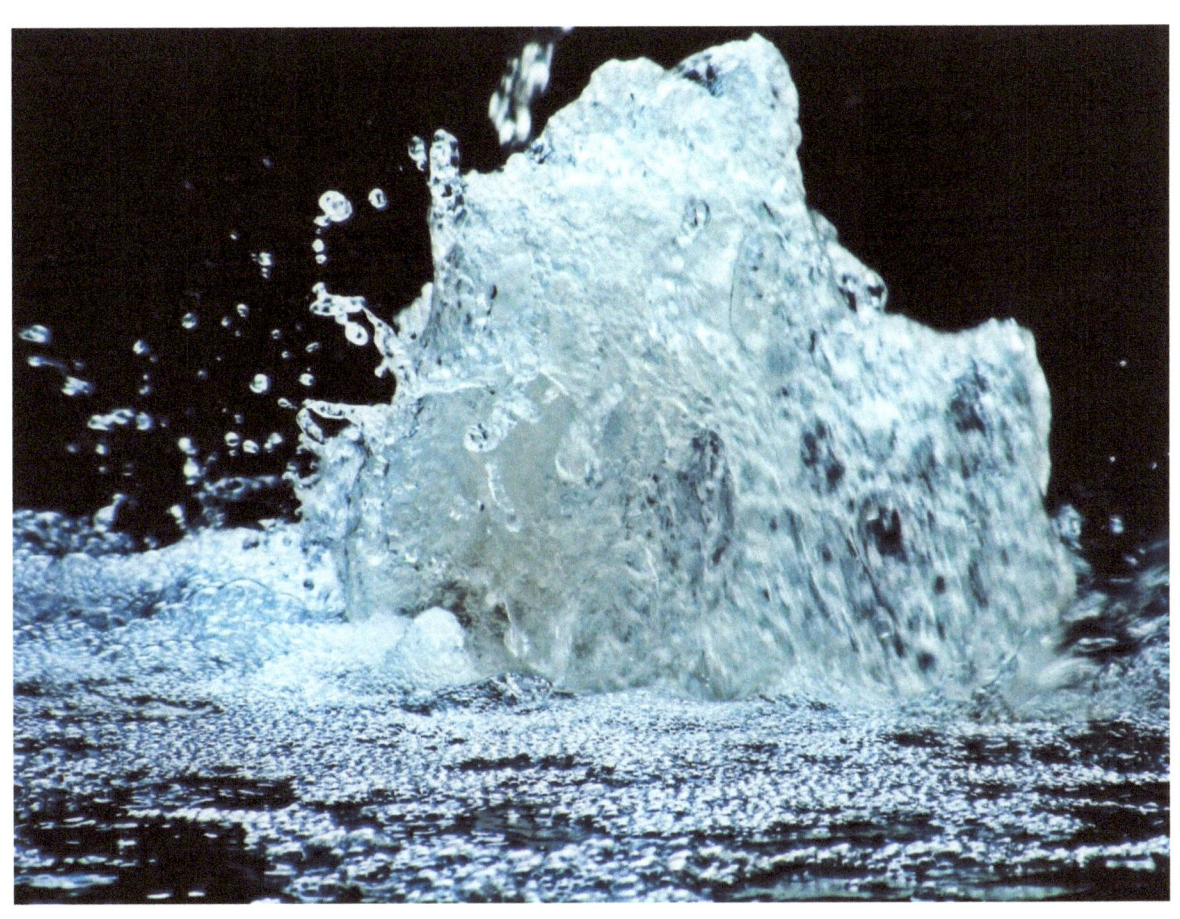

Taken in Adelaide

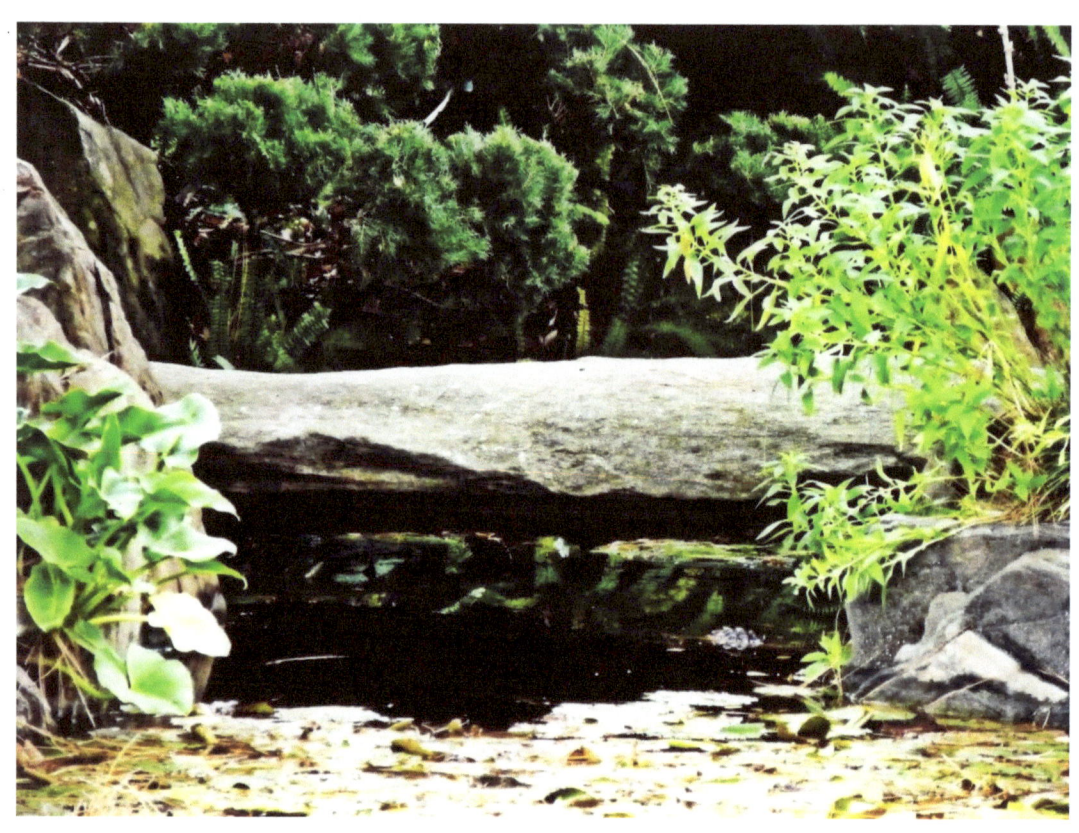

Taken in Adelaide

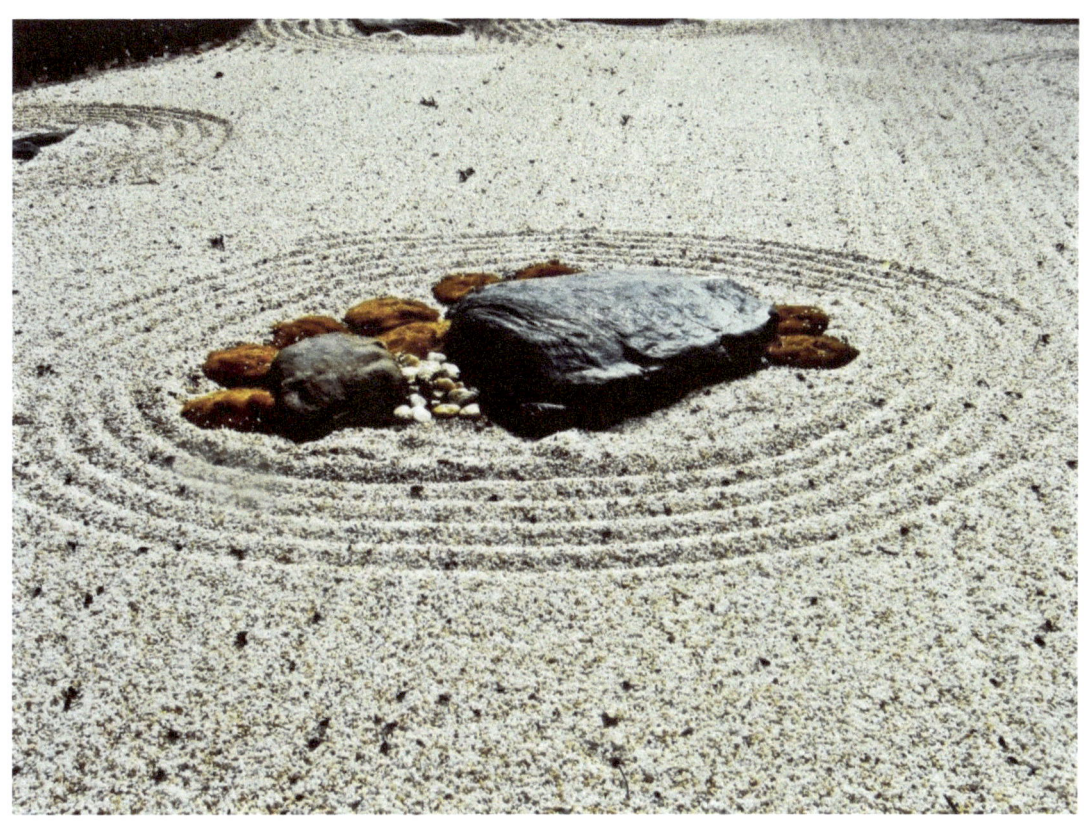

Taken in Adelaide

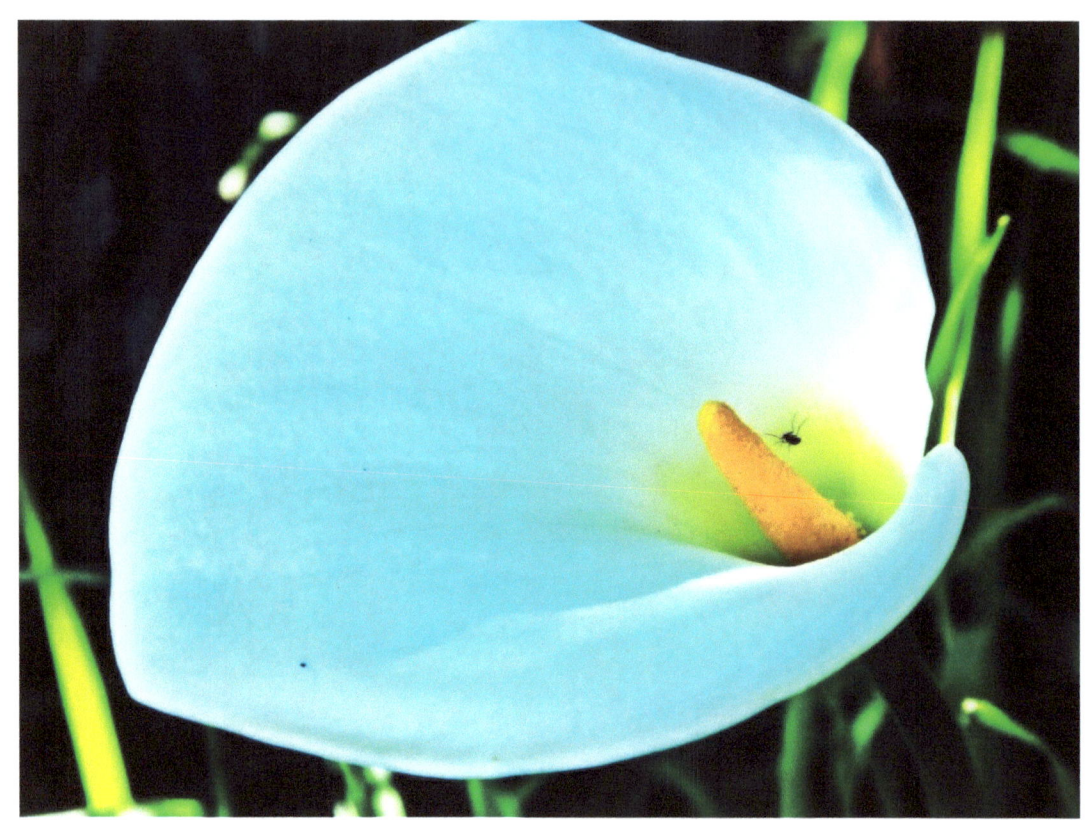

Taken in Adelaide

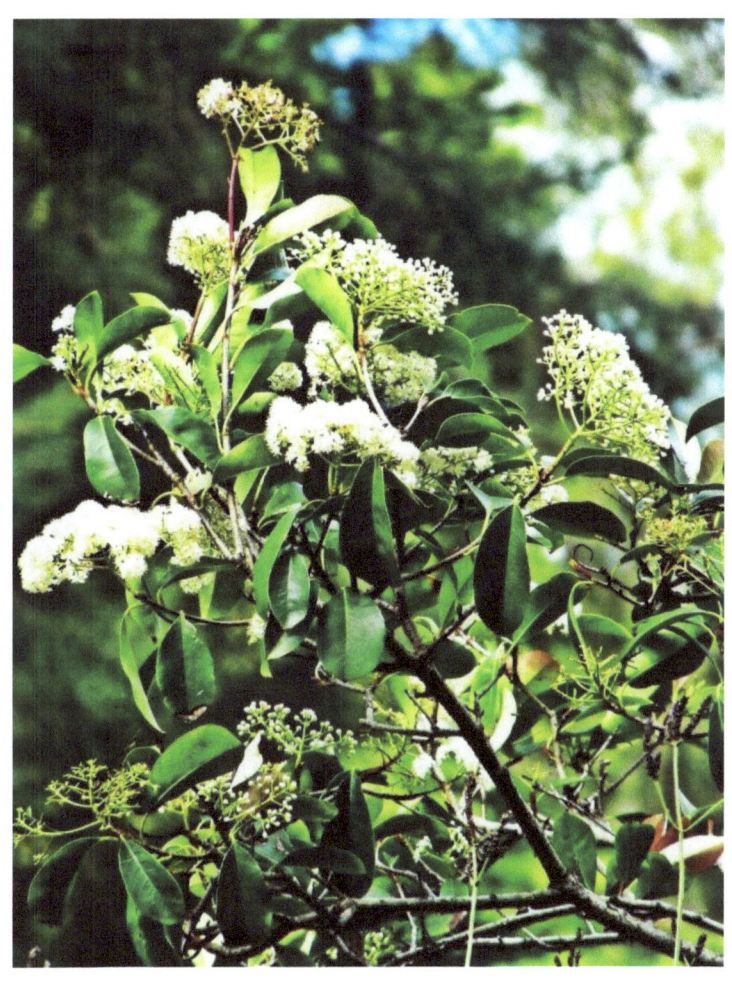

Taken in Adelaide

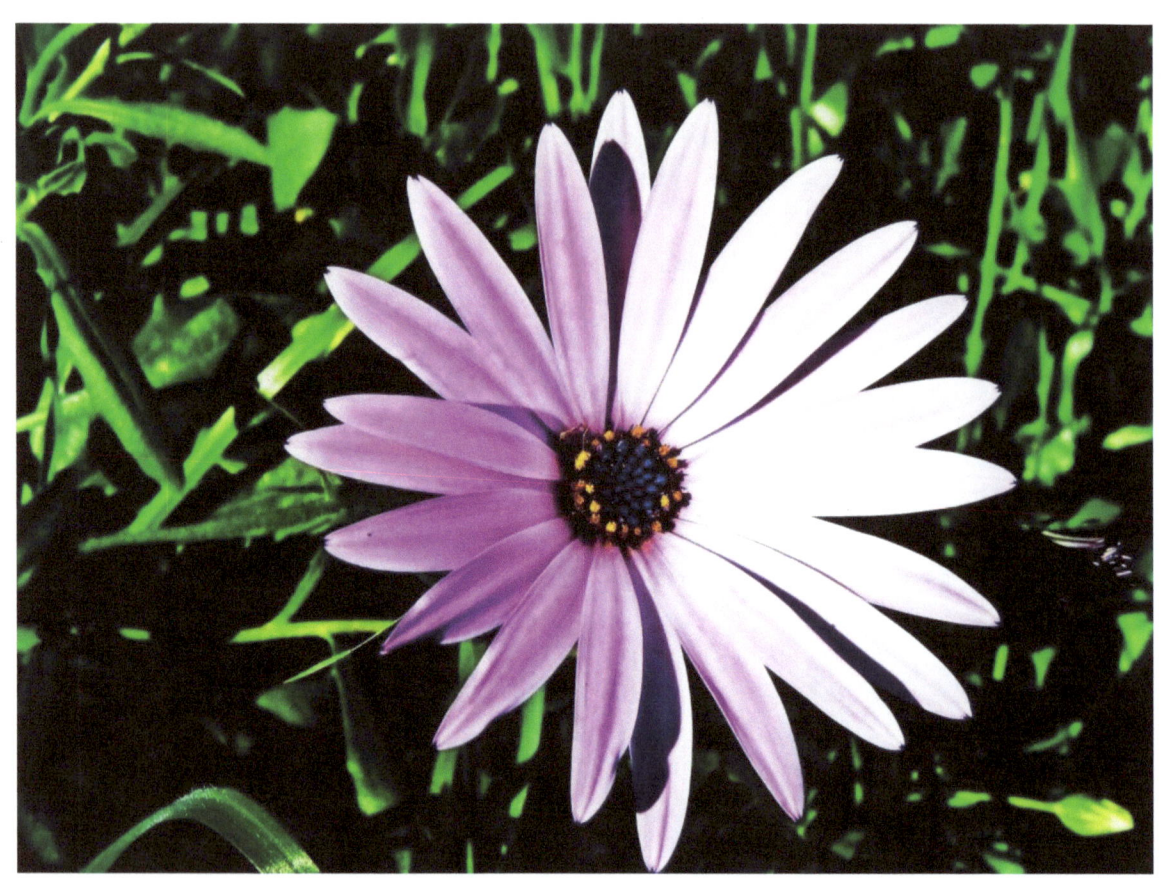

Taken in Adelaide

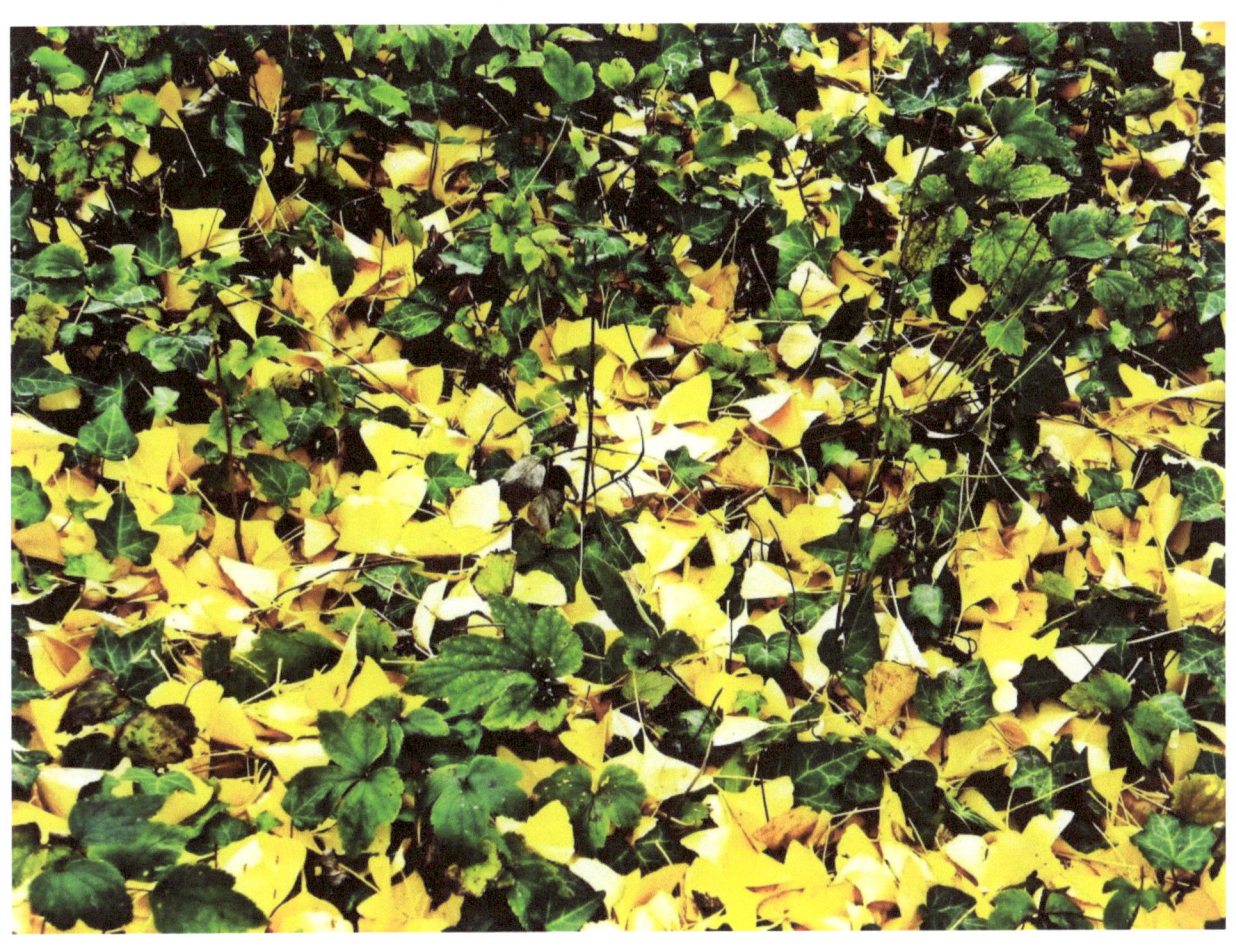

Taken in Adelaide

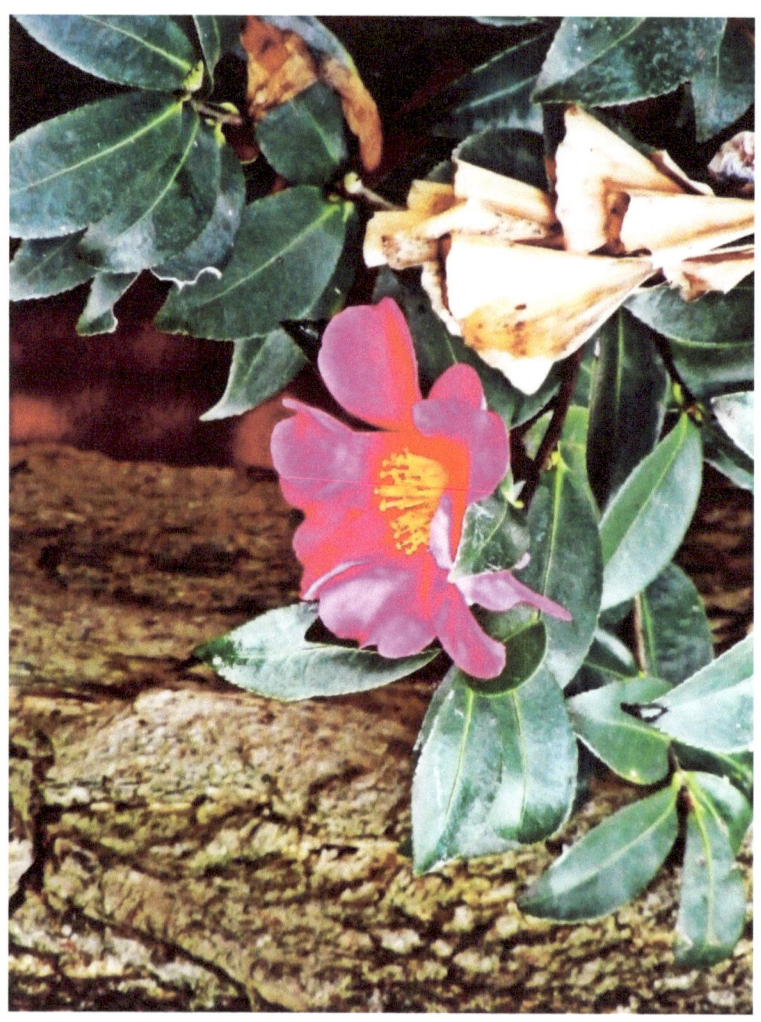

Taken in Adelaide

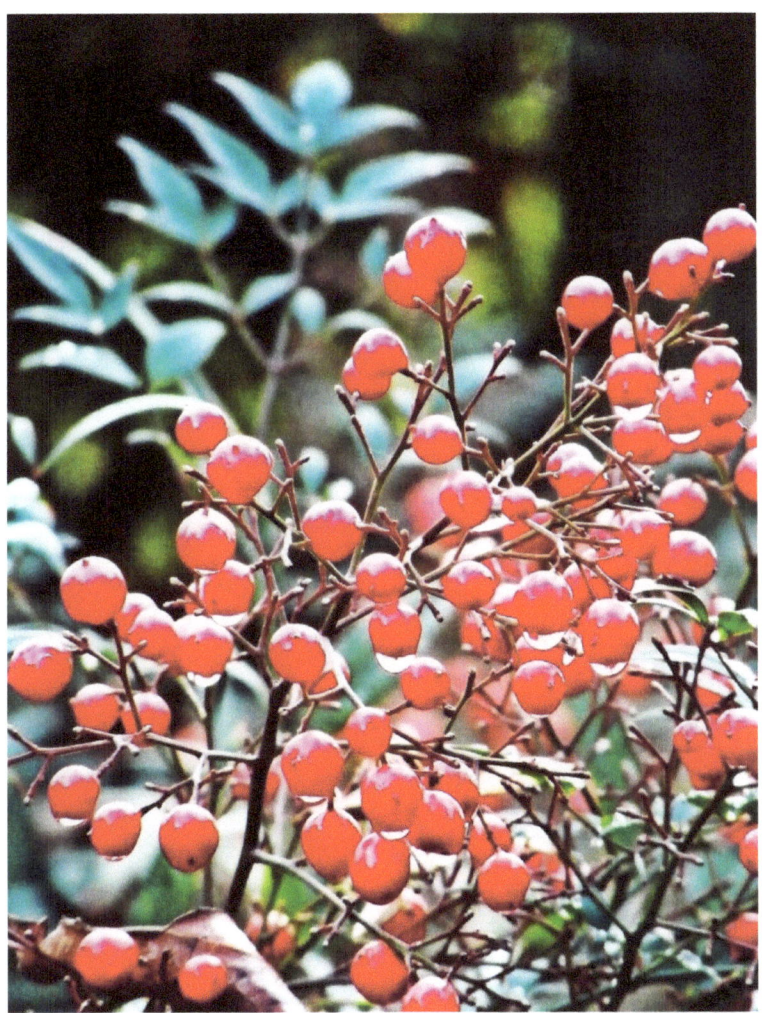

Taken in Adelaide

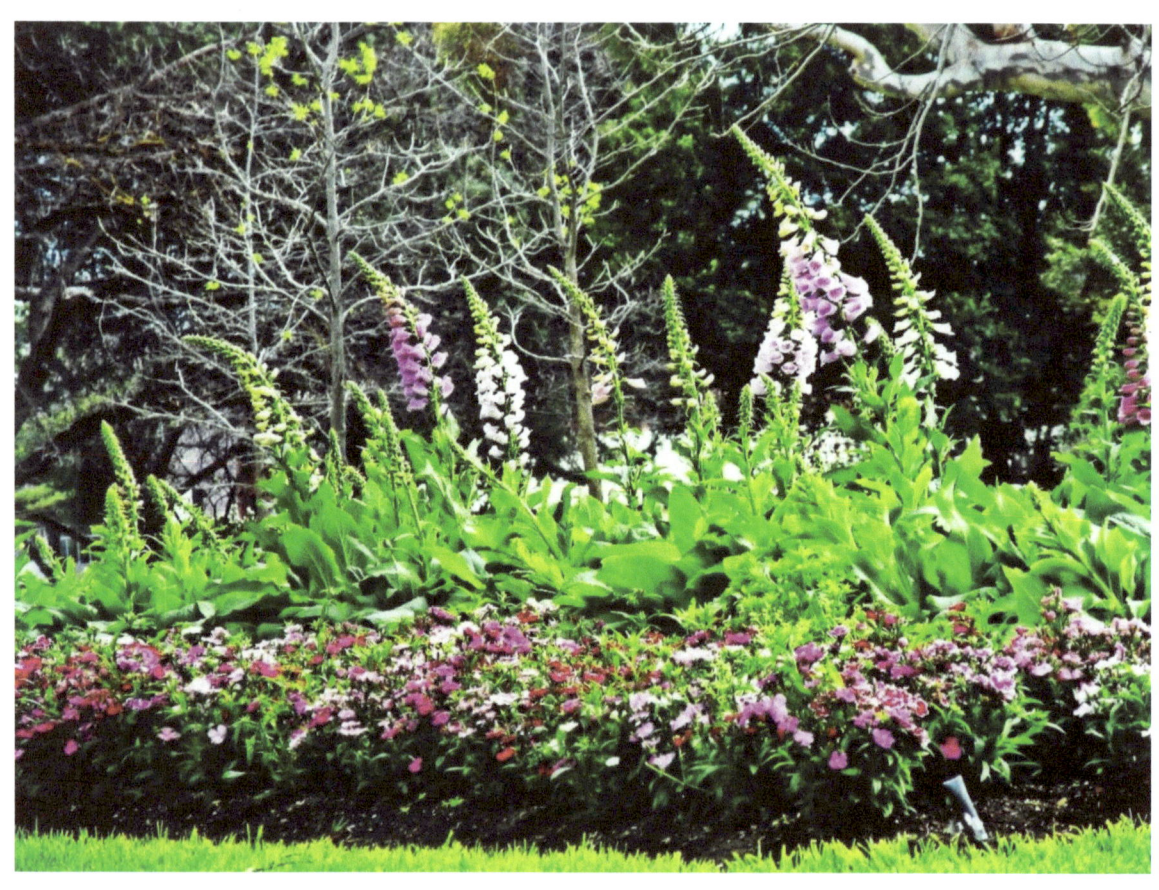

Taken in Adelaide

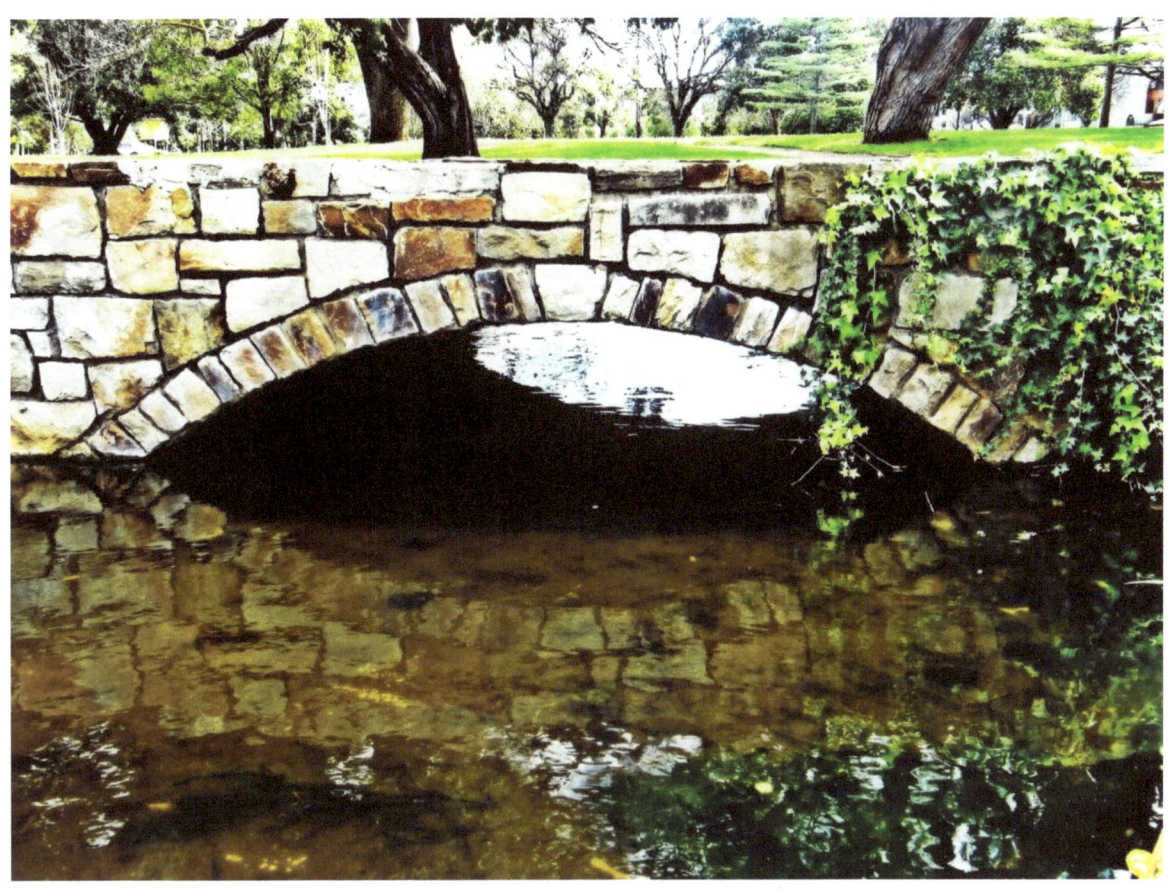

Taken in Adelaide

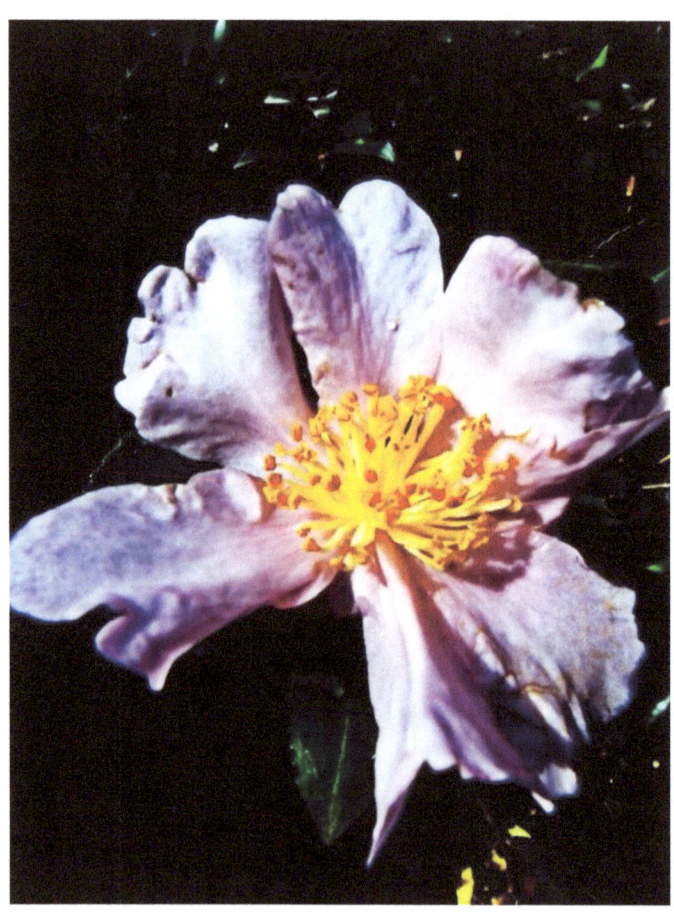

Taken in Adelaide

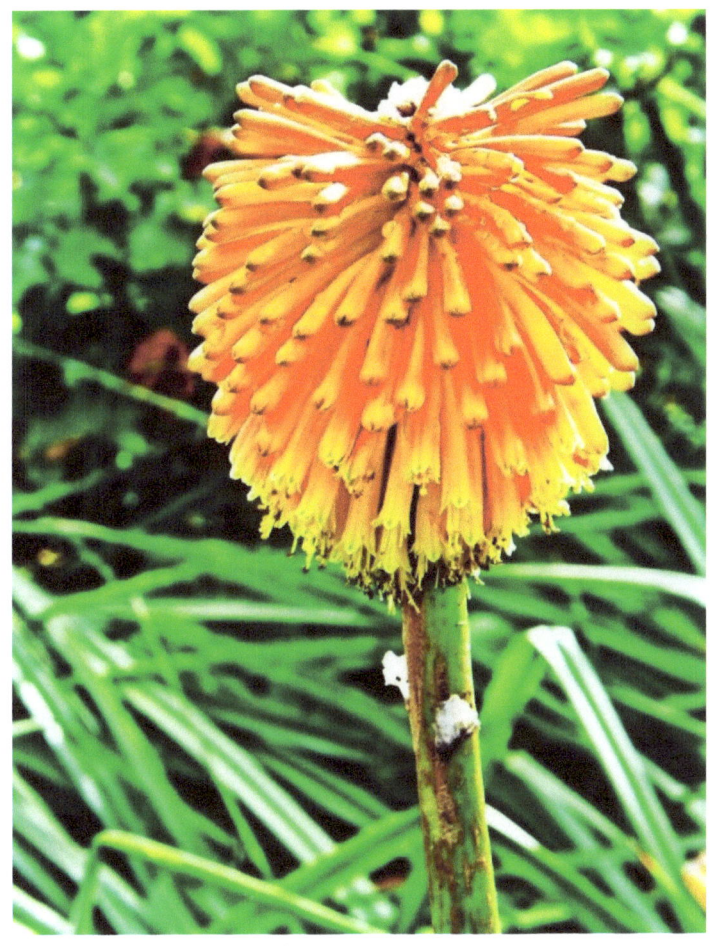

Taken in Adelaide

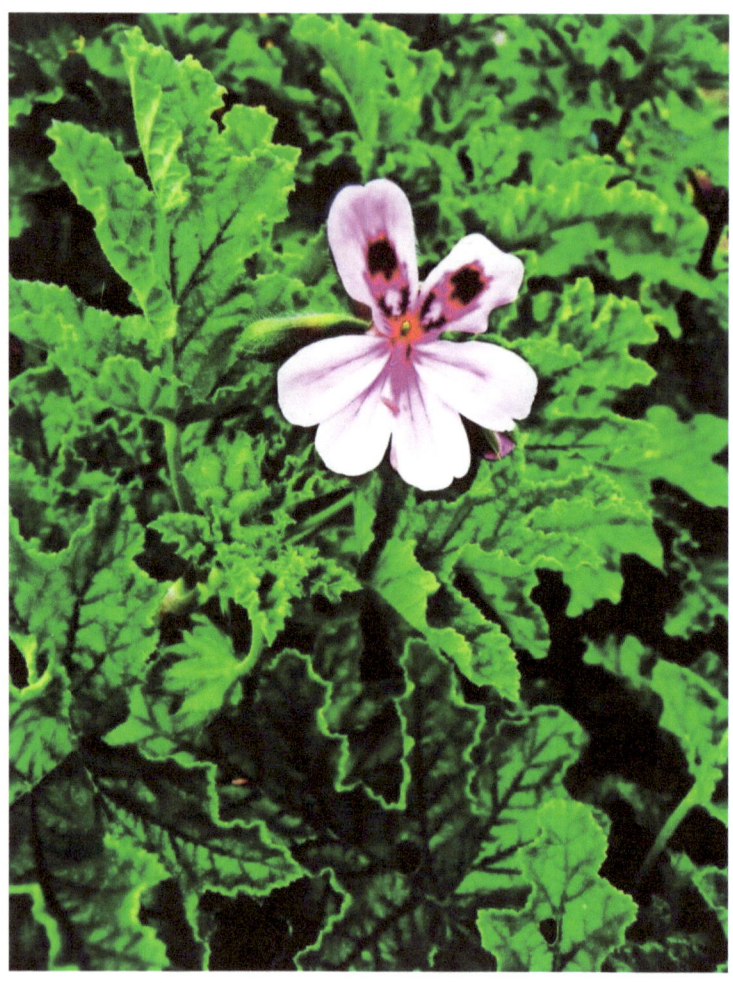

Taken in Adelaide

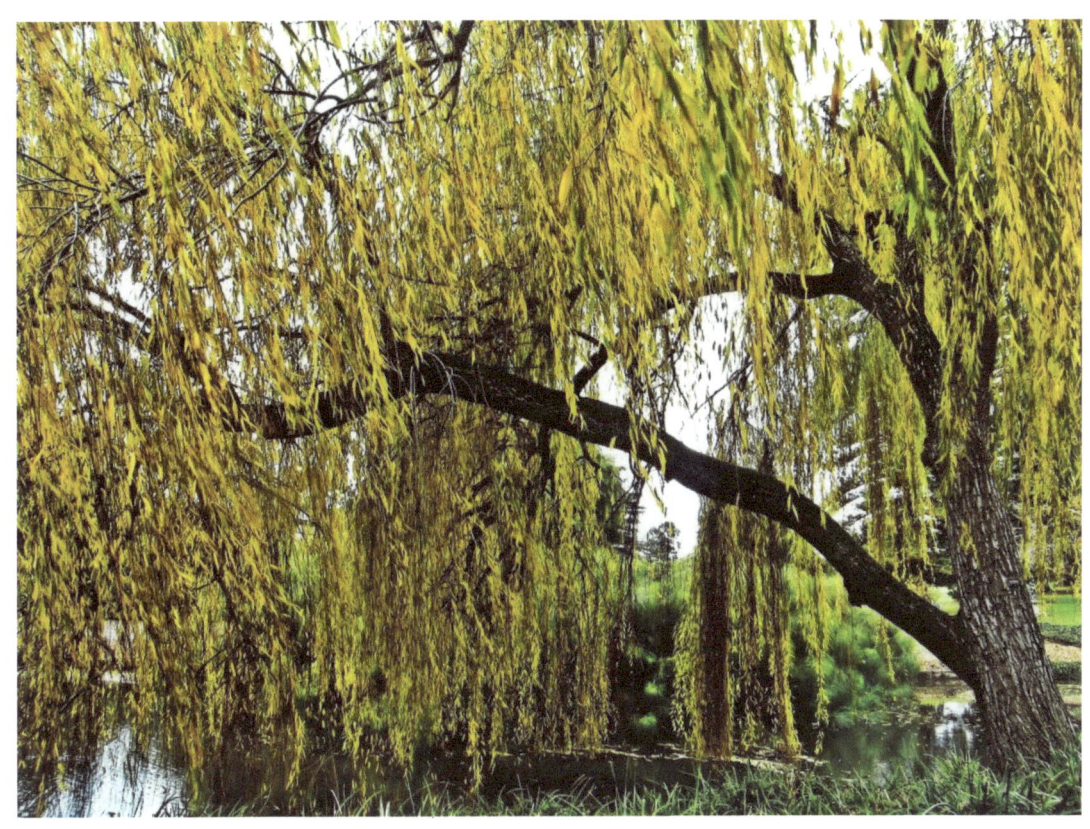

Taken in Adelaide

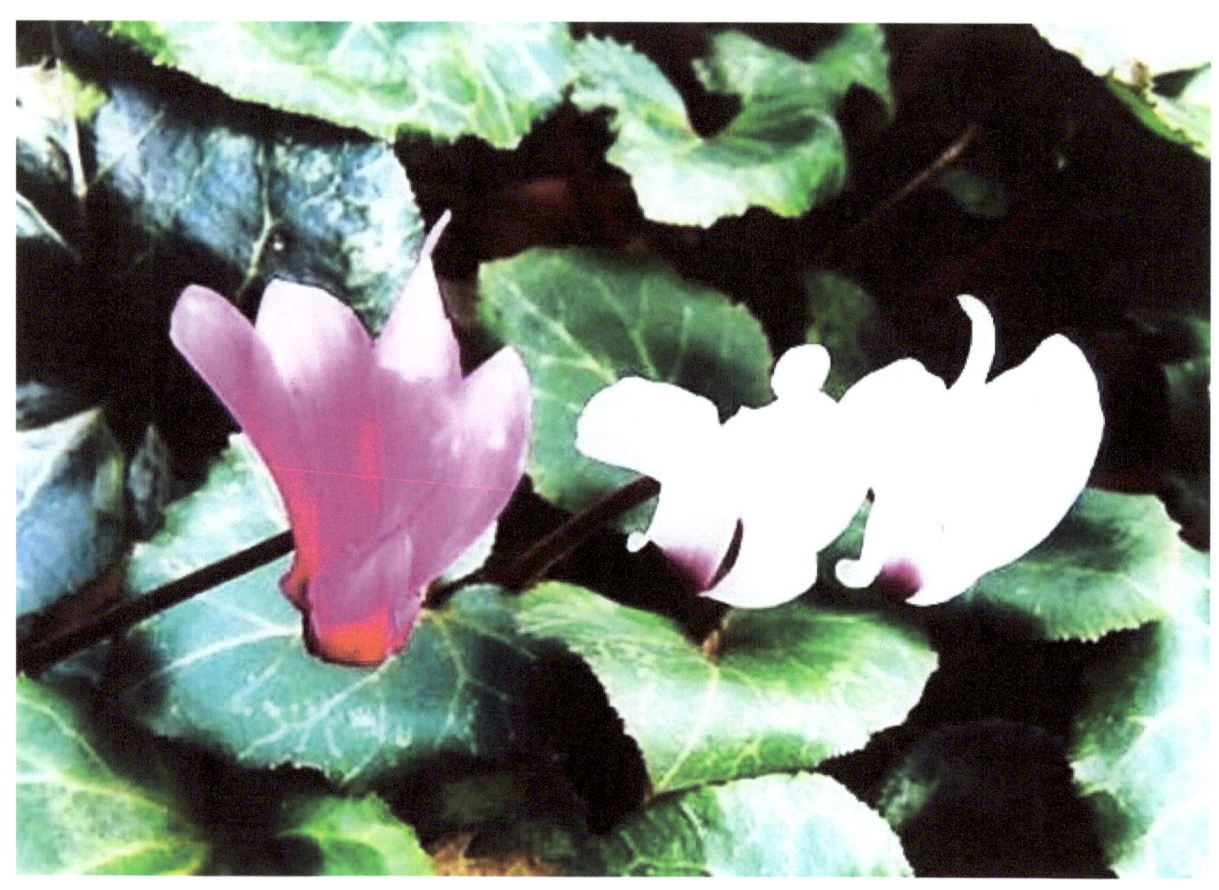

Taken in Adelaide

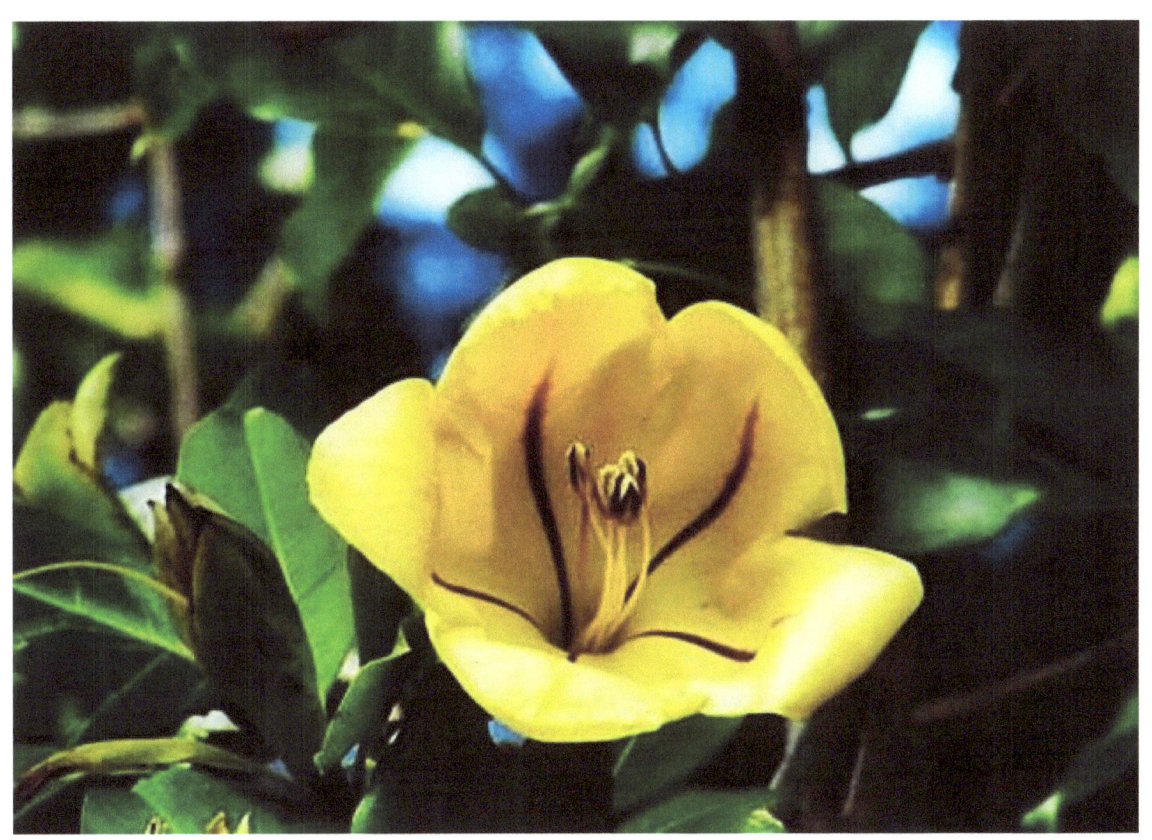

Taken in Adelaide

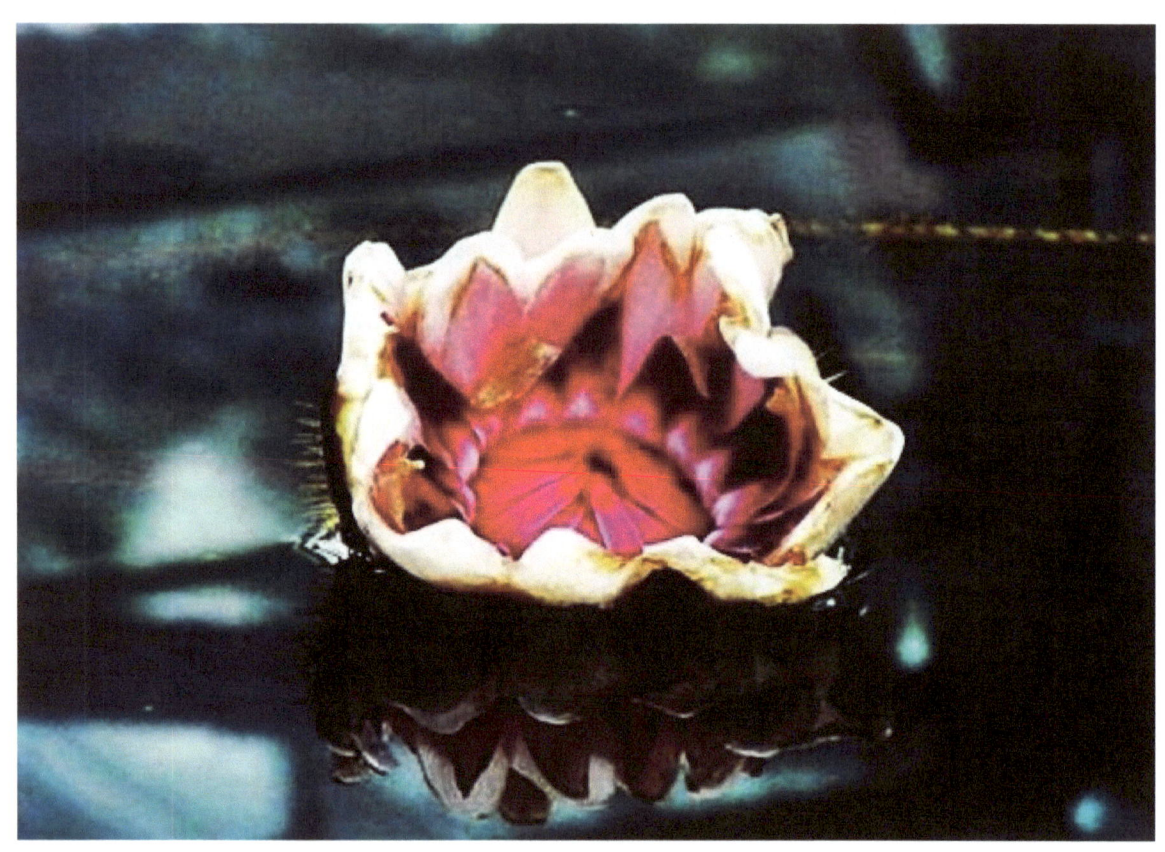

Taken in Adelaide

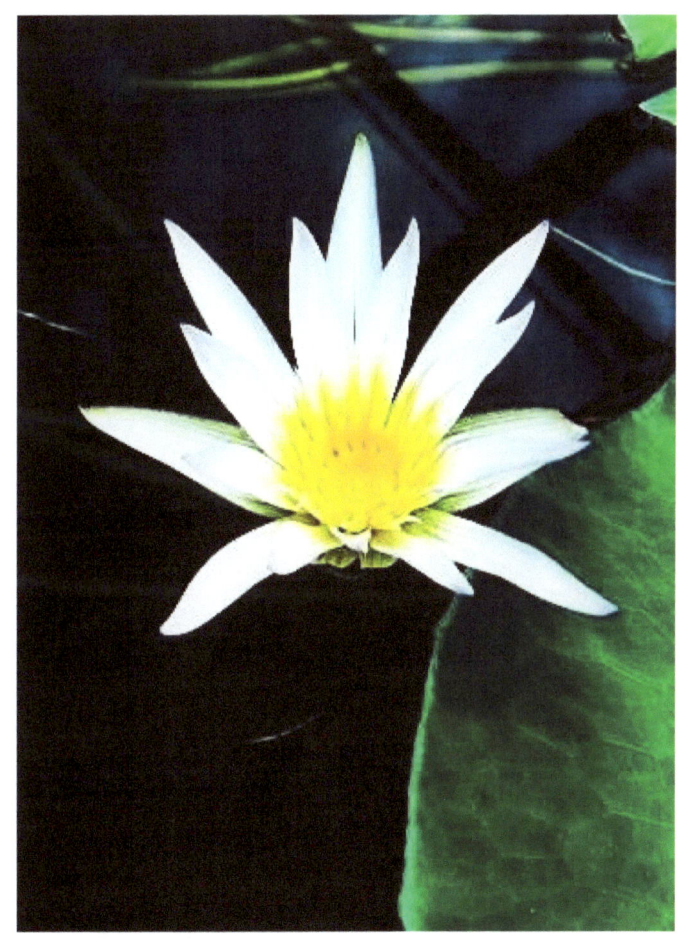

Taken in Adelaide

www.ingramcontent.com/pod-product-compliance
Lightning Source LLC
Chambersburg PA
CBHW041303180526
45172CB00003B/943